播芳六合

西泠印社

創社四君子暨歷任社長書畫篆刻作品集

中華書局

中華文化的復興

饒宗頤

二十一世紀是我們國家踏上「文藝復興」的新時代，中華文明再次展露了興盛的端倪。我們既要放開心胸，也要反求諸己，才能在文化上有一番「大作為」，不斷靠近古人所言「天人爭挽留」的理想境界。

二〇〇一年，我在北京大學的一次演講上預期，二十一世紀是我們國家踏上「文藝復興」的新時代。而今，進入新世紀第二個十年，我對此更加充滿信心。

現在都在說「中國夢」，作為一個文化研究者，我的夢想就是中華文化的復興。文化復興是民族復興的題中之義，甚至在相當意義上說，民族的復興即是文化的復興。「天行健，君子以自強不息。」我們的文明，是世界上惟一沒有中斷過的古老文明。儘管在近代以後中國飽經滄桑，但歷史輾轉至今，中華文明再次展露了興盛的端倪。

推動文化的復興，我輩的使命是什麼？我以為，二十一世紀是重新整理古籍和有選擇地重拾傳統道德與文化的時代，當此之時，應當重新塑造我們的「新經學」。我們的哲學史、由子學時代進入經學時代，經學幾乎貫徹了漢以後的整部歷史。但五四運動以來，把經學納入史學，只作史料看待，未免可惜，也將經學的現實意義降到了最低。現在許多簡帛記錄紛紛出土，過去自宋迄清的學人千方百計求索夢想不到的東西，而今正如蘇軾所說「大千在掌握」。我們應該如何善加運用，重新制訂新時代的「經學」，並以之為一把鑰匙，開啟和光大傳統文化的寶藏？長期研究中，我深深感到，經書凝結着我們民族文化之精華，是國民思維模式、知識涵蘊的基礎，是先哲道德關懷與睿智的核心精義、不廢江河的論著。重新認識經書的價值，在當前有着重要的現實意義。甚至說，這應是中華文化復興的重要立足點。

「經」的重要性自不待言。因為它講的是常道，樹立起真理標準，去衡量行事的正確與否。取古典的精華，用篤實的科學理解，使人的生活與自然相協調，使人與人之間的關係臻於和諧的境界。經的內容，不講空頭支票式的人類學，而是實際受用有長遠教育意義的人智學。

「經」對現代社會依然很有積極作用。漢人比《五經》為五常，《漢書·藝文志》更把《樂》列在前茅，樂以致和，所謂「保合太和」，「致中和，天地位焉，萬物育焉」，「和」體現了中國文化的最高理想。五常是很平常的道理，是講人與人之間互相親愛、互相敬重、團結羣眾，促進文明的總原則。在科技發達、社會巨變的時代，如何不使人淪為物質的俘虜，如何走出價值觀的迷陣，求索古人的智慧，應能收穫不少有益啟示。

西方的文藝復興運動，正是發軔於對古典的重新發掘與認識，通過對古代文明的研究，為人類知識帶來極大的啟迪，從而刷新人們對整個世界的認知。中國近半世紀以來地下出土文物的總和，比較西方文藝復興以來考古所得的成績，可相匹敵。令人感覺到有另外一個地下的中國——一個在文化上鮮活而又厚重的古國。對此，我們不是要照單全收，而應推陳出新，與現代接軌，把前人保留在歷史記憶中的生命點滴和寶貴經歷的膏腴，給予新的詮釋。這正是文化的生命力所在。

二十世紀六十年代，我的好友法國人戴密微先生多次說，他很後悔花了太多精力於佛學，他發覺中國文學資產的豐富，世界上罕有可與倫比。現在是科技引領的時代，但人文科學更是重任在肩。老友季羨林先生，生前倡導他的天人合一觀。以我的淺陋，很想為季老的學說增加一小小腳注。我認為「天人合一」不妨說成「天人互益」。一切的事業，要從益人而不損人的原則出發，並以此為歸宿。當今時代，「人」的學問比「物」的學問更關鍵，也更費思量。

作為一個中國人，自大與自貶都是不必要的。文化的復興，沒有「自覺」「自尊」「自信」這三個基點立不住，沒有「求是」「求真」「求正」這三大歷程上不去。我們既要放開心胸，也要反求諸己，才能在文化上有一番「大作為」，不斷靠近古人所言「天人爭挽留」的理想境界。

中央文史研究館館員鄭煒明博士整理

四

序

播芳六合

李焯芬

二十一世紀是中華文化復興、並全面貢獻於人類社會文明進步的世紀。早在二十世紀七十年代，英國著名歷史學家湯因比教授已經預見：

二十一世紀的人類社會科技非常進步、物質十分豐富；可人卻變得愈來愈自我為中心、各行各業的競爭愈來愈烈、工作和生活壓力愈來愈大、紛爭和撕裂也愈來愈多。這一切皆源於人類與時並進的私慾。為了舒緩

這些矛盾，並在物質文明與精神文明之間取得平衡，湯因比建議二十一世紀的人類社會應該重新檢視和吸納中國傳統文化中的人文養份，藉以幫助現代人減壓和生活得更和諧、更自在。湯因比又預測：中華文明在

吸納西方現代科技文明的基礎上，將能把人類文明進步推上一個新的台階。在歷史上，人類文明本來就是在一個「借鑑與超越」的軌跡上不斷往前發展的。古希臘文明是在借鑑古埃及文明的基礎上發展起來的，繼

而有所超越。伊斯蘭文明則借鑑古希臘／古羅馬文明，再有新的突破和超越。中世紀的歐洲文藝復興，又借鑑了伊斯蘭文明和古希臘文明，而

超越並走上工業革命的新里程。當代美國文明則是在借鑑歐洲工業文明

的基礎上建立起來的，並發展成為今天的科技文明，並如湯因比所預見的那樣，引領人類社會邁向一個更和諧、更文明的新境界，也就是饒宗頤教授所說的「太和」。

在這樣的一個歷史背景下，在中華文化復興的進程中，我們喜見香港中華書局同人一直在肩負文化傳承的歷史使命，為中華文化的當代發展與傳播、為民族文化自信的建立而夙夜匪懈，編輯了一大批既有古典風華、又具現代視野的重要經典，包括饒宗頤教授所提倡的現代經學典籍，並配以詳盡的導讀和現代詮釋。中華書局又把不朽的中國藝術作品相繼匯編成大型畫冊及圖錄出版，廣為傳播，包括大家手上的這冊《播芳六合──西泠印社創社四君子暨歷任社長書畫篆刻作品集》。

眾所周知，西泠印社是近代中國最具代表性、水平最高的藝術殿堂。創社四君子及歷任社長，亦是中國書畫篆刻大師中的大師。這些不朽的藝術作品，不但是我們民族的瑰寶，亦是人類社會彌足珍貴的共同財富。同樣地，以「西泠印社」諸大師傳世佳作為代表的中國書畫篆刻藝術，亦是中國文藝復興路上的一座座豐碑。

感恩香港中華書局諸君子為中國文化復興與發展的無窮願力與無私奉獻。

香港大學饒宗頤學術館館長
中國工程院院士
李焯芬頂禮
二〇一七年四月

目錄

目録

創社四君子

王福庵

王福庵（一八七八—一九六○），又名王褆，初名壽祺，字維季，號屈瓠，別署羅剎江民。浙江杭州人，後居上海。西泠印社創始人之一。王福庵自幼受家庭影響，喜收集印章，自稱「印傭」。工書，凡鐘鼎籀隸無所不能，以篆隸名世，風格典雅蘊籍，秀麗飄逸，淳古厚重。曾任民國政府中央印鑄局技正、故宮博物院鑒定委員。一九三○年遷居上海，以鬻字治印自給。解放後為上海市文史館館員、上海中國畫院畫師。著有《福庵印存》、《說文部首拾遺》等。一九六四年十月夫人朱嫻遵其遺願，將八百八十七件印章、書畫、碑帖等捐獻印社收藏。

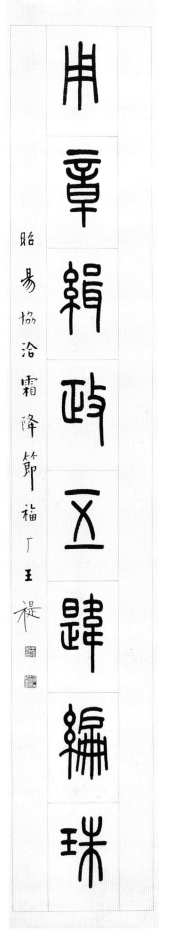

王福庵

癸未（一九四三年）作・篆書八言聯・145cm×25cm×2・立軸・水墨紙本

鈐印：王禔私印、福厂六十歲後所書

題識：書強村老人集邵晉涵，袁枚，沈垳，胡浚句。昭陽協洽霜降節，福厂王禔。

釋文：包澥含巒十州澄鏡，用章緝政五鼟編珠。

書種邨老人集邵晉涵袁枚沈垳胡浚句

宮澥含巒十州澄鏡

用章緝政五肆編珠

昭易協洽霜降節福厂王禔

丙戌（一九四六年）作·篆書七言聯·136.5cm×21.5cm×2·鏡心·水墨紙本
鈐印：王禔私印、福厂六十歲後所書
題識：書弇山居士集宋人歐陽修應天長向子諲浣溪沙詞句。丙戌重九福厂王禔時年六十又七。
釋文：一彎初月臨鸞鏡，兩點春山入翠眉。

書弇山居士集宋人歐陽修應天長向子諲浣溪沙詞句

一彎初月臨鸞鏡

兩點春山人翠眉

丙戌重九福厂王禔時年六十又七

一九四三年作·錄六朝人語·131cm×38cm·立軸·水墨紙本

款識：癸未孟夏錄六朝人語奉宗彝先生法家正。福厂王禔。

鈐印：王禔私印、福厂六十歲後所書

釋文：梅溪之西，有石門山者，森壁爭霞，孤峰限日；幽岫含雲，深溪蓄翠；蟬吟鶴唳，水響猿啼，英英相雜，綿綿成韻。既素重幽居，遂葺宇其上。

丁亥（一九四七年）作．臨尤彝銘文．136cm×34cm．立軸．水墨紙本

鈐印：王禔私印、福厂六十歲後所書、麋研齋

題識：臨尤彝銘文於麋研齋南窗。丁亥仲春三月，福厂王禔。

釋文：唯六月初吉王在鄭丁亥，王各太室井叔右尤，王曰尤昔令史懋賜尤，載市同黃作辭工，對揚王休用作尊彝尤，其萬年永寶用。

丁輔之

丁輔之（一八七五—一九四九），又名丁仁，原名仁友，字子修，號鶴廬等。浙江杭州人，西泠印社創始人之一。出生書香世家，杭郡「八千卷樓主」主人丁松生重孫。自幼受家庭薰陶，博學多能。治印宗浙派，蕭淡簡靜，秀雅純正，用刀勁健，佈局安祥。書法以甲骨文著稱，並集成聯語刊行。繪畫偶作蔬果，亦豔雅動人。家藏西泠八家印章甚多，嗜之成癖，撫印無虛日。輯有《西泠八家印選》、《硯林印存》等。

丁輔之

甲申（一九四四）年作・甘果圖・95.5cm×33.5cm・立軸・設色紙本

款識：詠歲朝《甘果圖》，集商卜文字詩曰：「三春九夏花爭發，水榭山亭大有觀。
上果豐珍霜降後，貯藏獻歲好登盤。」閼逢涒灘嘉平月，鶴廬丁輔之寫於海上守寒巢。

印鑒：丁輔之印、鶴廬、鶴廬詩書畫印

詠歲朝廿果圖集高卜文字詩曰三春九夏花爭發
水榭山亭大有觀上果豐珍霜降後貯藏獻歲好登盤
閼逢涒灘嘉平月鶴廬丁輔之寫于海上守寒巢

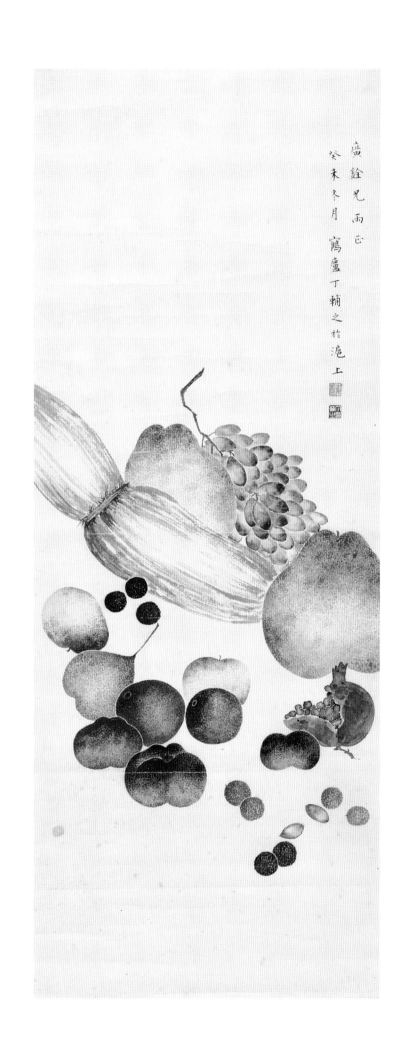

廣銓兄兩正
癸未冬月鶴廬丁輔之於滬上

丁輔之

癸未（一九四三）年作．蔬果清供．82.5cm×32cm．立軸．設色紙本

款識：廣銓兄雨正，癸未冬月，鶴廬丁輔之於滬上。

鈐印：鶴廬（朱）、丁輔之印（白）

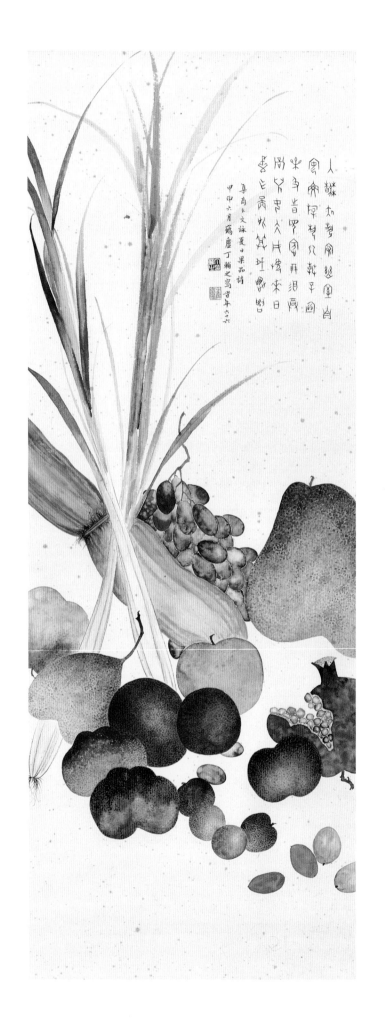

甲申（一九四四）年作·瓜果·82.3cm×30.5cm·立軸·設色紙本

款識：集商卜文詠夏日果品詩。甲申六月，鶴廬丁輔之寫。時年六十六。

鈐印：丁輔之印（白）、鶴廬（朱）

葉為銘

葉為銘（一八六七—一九四八），又名葉銘，字品三、號葉舟。徽州新安人。西泠印社創始人之一。擅金石書畫，夙有鄭虔三絕之譽。精金石考據之學，善篆隸，能鐫碑，治印宗法秦漢，融會浙派，風格平實安祥，樸茂厚重。家藏金石和考古方面書籍甚多，曾將藏品付印行世，風靡全國。著有《歙縣金石志》、《葉舟筆記》，輯有《廣印人傳》、《再續印人小傳》、《二金蝶堂印譜》等，並編輯《西泠印社三十周年紀念刊》。

葉為銘

癸未（一九四三）成扇・書法・18.5cm×51cm

鈐印：為銘（白文）葉（朱文）

題識：癸未白露七七歲葉為銘

釋文：
懿明后德義章貢王，庭征鬼方威布烈安，
殊完還阤旅臨槐里，特受命理殘妃芰不，
臣繕官寺開南門闕，嵯峨望華山翰明治，
惠沾渥吏樂政民給，足君高升極鼎足世，
戴易德不隕其名及，具從政清擬夷齊直，
慕史魚歷郡右孅紀，緦萬里朱紫不謬惠，
政之流甚於置郵百，娃繼負反如雲。

葉為銘刻青田石葉希明自用印・一九二八年作・3cm×3cm×9cm

印文：璋伯

邊款：戊午伏日舟仿秦人印。

葉希明［清末民國］，字璋伯，號鷗侶，一字松雪。西楣長子，葉銘叔，西泠印社社員。性沖淡，善鼓琴，工篆、隸，蓄金石小字其多，兼治印絕精。著《松雪廬詩草》。

葉為銘

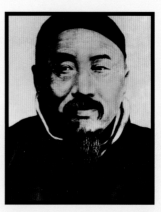

吳隱

吳隱（一八六七—一九二二），原名金培，字石泉、石潛，號潛泉，別署遁庵。浙江紹興人。西泠印社創始人之一。幼家貧，客杭習鐫碑板。年青時常結伴葉為銘從私塾戴用柏習古文、書法，刻苦研習書畫篆刻與文字學。篆刻風格多樣，渾樸蒼粹，摹漢宗浙，恪守規範。工書法，善山水花鳥畫。後移居滬上，經營書畫篆刻用品，精心研製「潛泉印泥」，整理出版印譜印論。編有《遁庵印存》、《浙西四家印譜》、《缶廬印存》等印譜幾十種。

石潛款壽山石方印・2cm×2cm×3.5cm

邊款：擬冷君　石潛

印文：青城乙酉年以後所得

吳隱

置太守丞以廣弘治

用中書君大襃顯功

吳隱時客卲江

吳隱

「置太用中」聯・書法・年代不詳・138.0cm×22.5cm×2・西泠印社藏

釋文：置太守丞以廣弘治，用中書君太襃顯功。

吳隱時客申江。

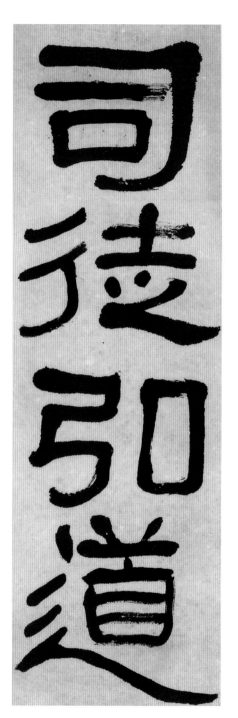

「司徒太史」聯・書法・年代不詳・67.8cm×21.8cm×2・西泠印社藏

釋文：司徒弘道，太史書年。吳隱。

吳隱

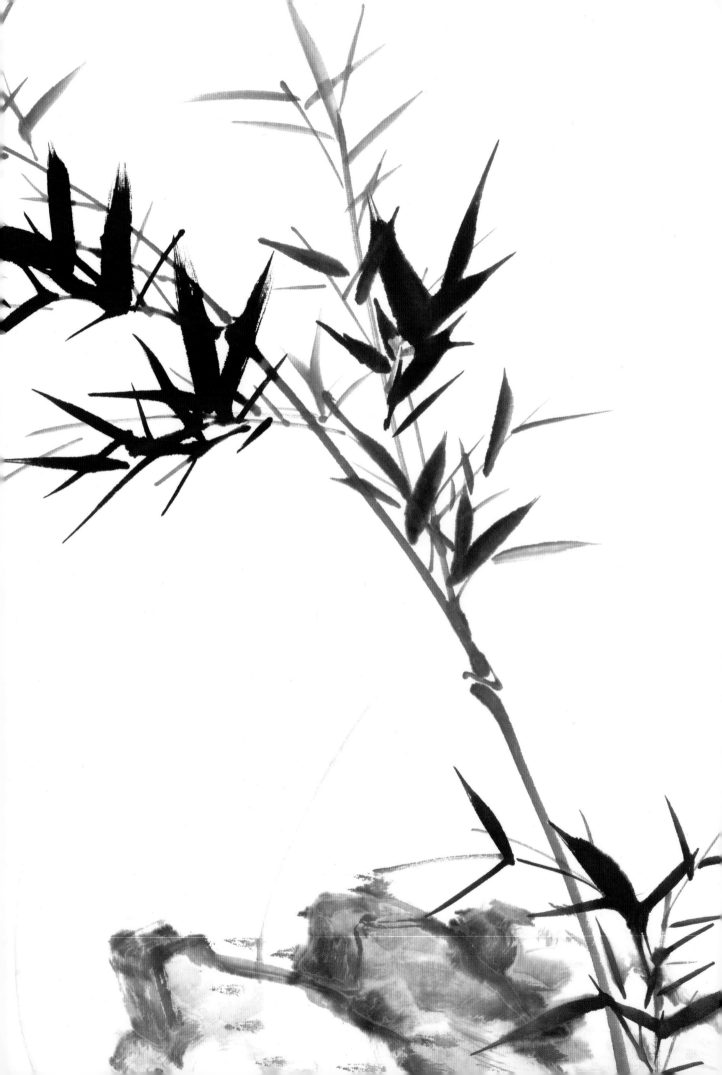

歷任社長

吳昌碩

吳昌碩（一八四四—一九二七），初名俊卿，又字蒼石、昌碩，號缶廬。浙江安吉人。一九一三年被公推為西泠印社首任社長。詩、書、畫、印博採眾長，自成一家，譽為四絕，為縱跨近、現代的傑出藝術大師。書法初師顏真卿，後法鍾繇、王羲之，得力於石鼓文，筆力遒勁，氣勢磅礴。篆刻鈍刀直入，蒼勁雄渾。中年以後，將書法、篆刻的行筆、章法、體勢融入繪畫，形成富有金石味的獨特畫風，筆力敦厚老辣、縱橫恣肆、氣勢雄強，對後人產生極大影響。著有《紅木瓜館初草》、《缶廬詩》、《缶廬印存初集》四冊等。

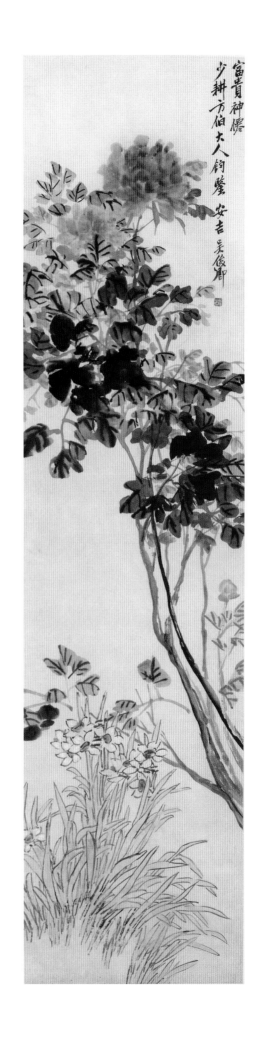

吳昌碩

牡丹水仙圖

中國畫・年代不詳・167cm×42cm・西泠印社藏

款識：富貴神仙。少耕方伯大人鈞鑒。安吉吳俊卿。

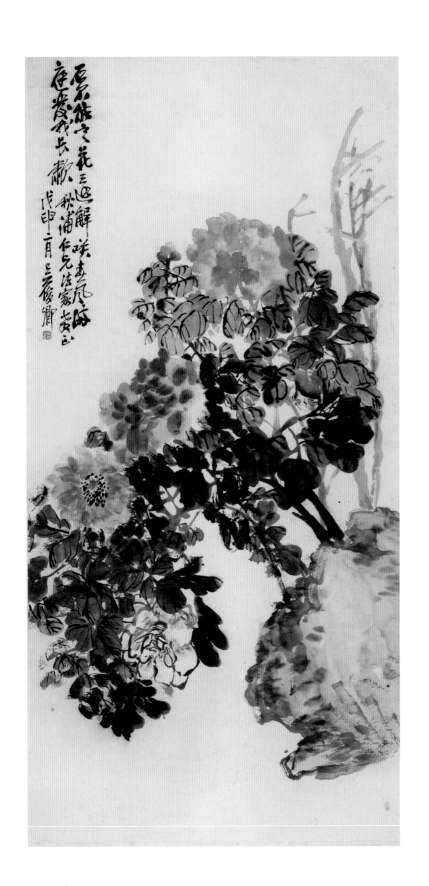

牡丹圖

中國畫・一九〇八年・136cm×66.5cm・西泠印社藏

款識：石不能言，花還解笑，春風滿庭，發我長嘯。

秋浦仁兄法家教正。戊申二月，吳俊卿。

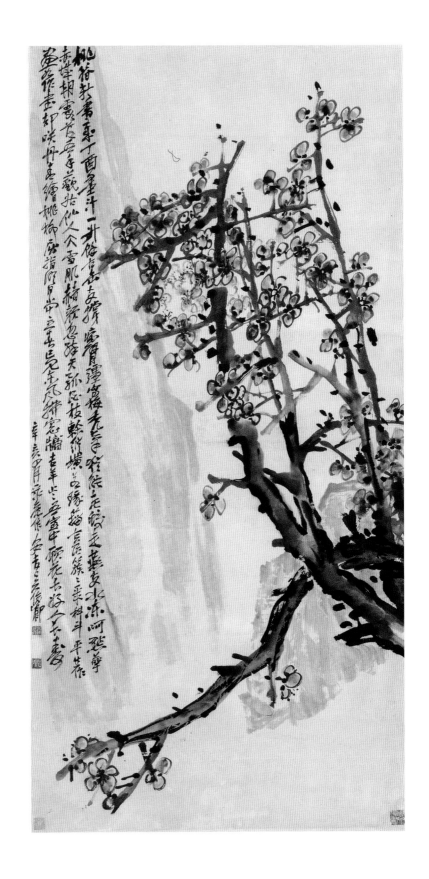

吳昌碩

新歲紅梅圖

中國畫·一九一一年·132.5cm×65cm·西泠印社藏

款識：桃符新書歲丁酉，墨汁一升餘古缶。

支撐病臂強寫梅，禿筆猶能老蛟走。

燕支水凍呵點萼，赤城朝霞落吾手。

藐姑仙人冰雪肌，赭顏忽醉天瓢酒。

平生作畫如作書，卻笑丹青繪桃柳。

枝幹縱橫若篆籀，古苔簇簇聚科斗。

屈指明月當立春，已見東風拂窗牖。

吉羊止止吾室中，願花長好人長壽。

辛亥四月錄舊作，安吉吳俊卿

設色牡丹圖

中國畫・一九一六年・116cm×40cm・西泠印社藏

款識：今花猶見今人紅。錄金邠居句於海上禪龕軒，

畫畢自讀酷似張孟皋筆趣。

吳昌碩，時年七十三。

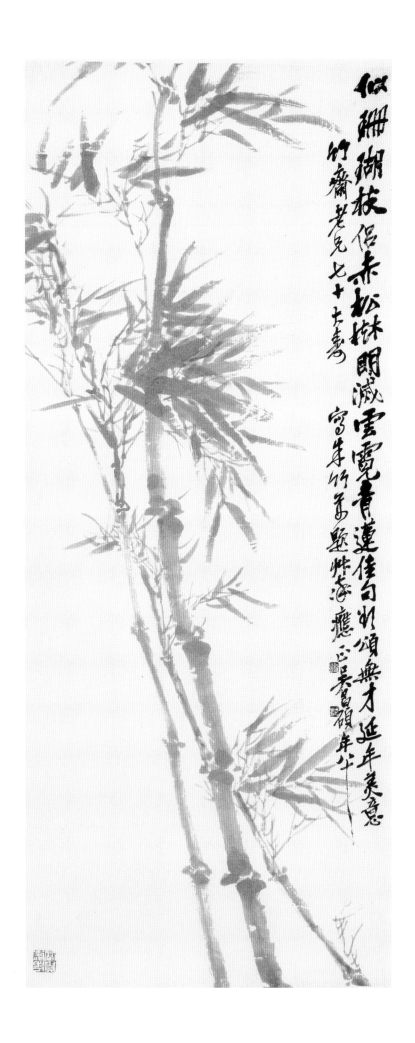

似珊瑚枝，侶赤松樹。明滅雲霓，青蓮佳句，頌無才，延年美意。寫竹萬題恰恰應正昌碩年八十

竹齋老兄七十大壽

吳昌碩

朱竹圖

中國畫・一九二三年・128cm×52.5cm・西泠印社藏

款識：似珊瑚枝，侶赤松樹。明滅雲霓，青蓮佳句。欲頌無才，延年美意。

竹齋老兄七十大壽，寫朱竹並題，草率應正。

吳昌碩，年八十。

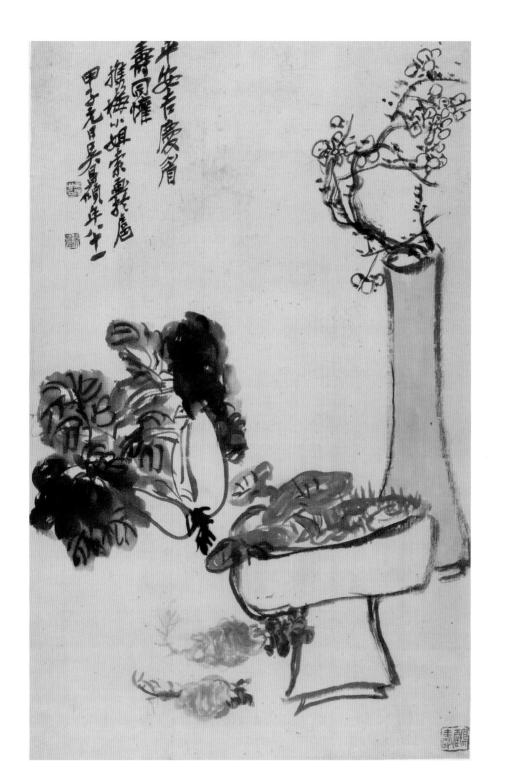

吳昌碩

瓶梅蔬菜圖

中國畫・一九二四年・63.5cm×39.5cm・西泠印社藏

款識：平安吉慶，眉壽同歡。攜梅小姐索畫於滬。

甲子元日，吳昌碩，年八十一。

振甫六弟法家正腕

戊寅三月朔蒼石吳俊書於愛日廬

緝裳荷輕補屋蘿密

碧梧秋晚紅杏春深

吳昌碩

隸書「緝裳碧梧」聯
書法·一八七八年·133cm×22cm×2·西泠印社藏
釋文：緝裳荷輕補屋蘿密，碧梧秋晚紅杏春深。
振甫六弟法家正腕。戊寅三月朔，蒼石吳俊書於愛日廬。

喫廉茶淡飯養家難得送窮方

苦鐵吳俊

守破硯殘書著意搜求醫俗法

冷香先生屬句即祈正腕時丁亥十一月

楷書「守破吃粗」聯

書法・一八八七年・146.5cm×25.5cm×2・西泠印社藏

釋文：守破硯殘書著意搜求醫俗法，吃粗茶淡飯養家難得送窮方。

冷香先生屬句，即祈正腕。時丁亥十一月，苦鐵吳俊。

吳昌碩

天驚地怪見落筆

秉三仁兄屬書集元遺山句應之時壬戌之秋七月既望皖壘

蟄語街譚總入詩

安吉吳昌碩年七十九

行書「天驚巷語」聯

書法・一九二二年・132.5cm×25.5cm×2・西泠印社藏

釋文：天驚地怪見落筆，巷語街譚總入詩。

秉三仁兄屬書，集元遺山句應之。

時壬戌之秋七月既望。

安吉吳昌碩，年七十九。

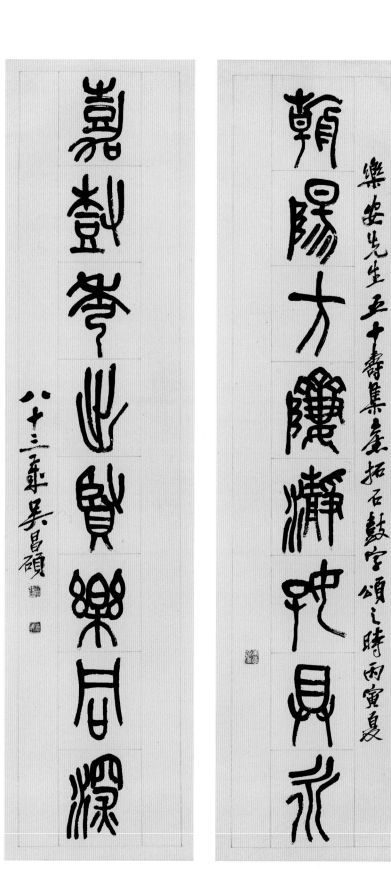

篆書「朝陽嘉樹」聯

書法・一九二六年・150cm×38cm×2・西泠印社藏

釋文：朝陽方陵淨好具永，嘉樹秀出賢樂同深。

樂安先生五十壽，集舊拓石鼓字頌之。

時丙寅夏，八十三歲吳昌碩。

朝陽方陵淨好具永，嘉樹秀出賢樂同深。

樂安先生五十壽集舊拓石鼓字頌之時丙寅夏

八十三歲吳昌碩

臨石鼓文

書法・一九〇三年・134cm×44cm・西泠印社藏

釋文：正文略。

癸卯三月，客小長蘆館，背臨獵碣字。

昌碩吳俊卿。

吳昌碩

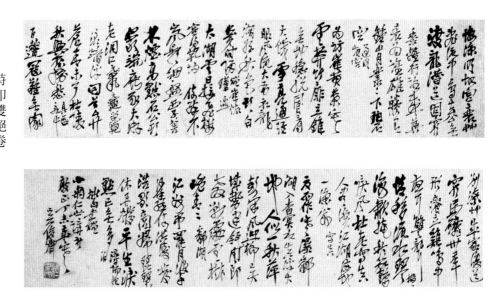

吳昌碩

詩印雙絕卷

書法・一九〇七年・15.5×123cm・西泠印社藏

釋文：正文略

拙句書贈小菊仁世講祈教正。丁未歲寒，吳俊卿。

陶齋（白文）

一八八〇年・2.3×2.3cm×2.5cm・西泠印社藏

邊款：六舟作，蒼石重作，時庚辰二月。

周作鎔印（白文）

一八八〇年・2.3cm×2.3cm×2.5cm・西泠印社藏

邊款：寓兩罍軒為井公作弟三印，吳俊卿，庚辰年二月並記

吳昌碩

大辯若訥（朱文）

一八九五年・2.1cm×2.1×3.5cm・西泠印社藏

邊款：訥士方家正刻・己未十月・昌碩記。

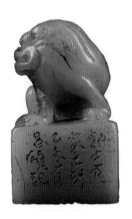

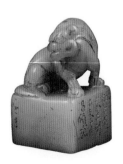

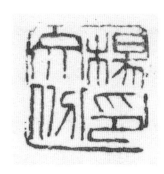

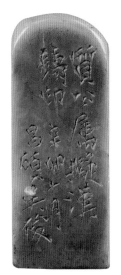

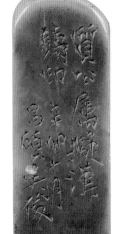

楊文份印（朱文）

一八九一年・1.9cm×1.9cm×4.9cm・西泠印社藏

邊款：質公屬，擬漢鑄印，辛卯十月，昌碩吳俊。

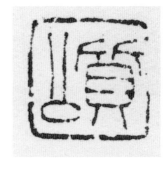

質公（朱文）

年代不詳・2.0cm×2.0cm×4.3cm・西泠印社藏

邊款：倉碩

吳昌碩

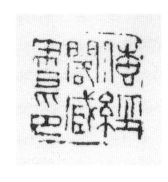

傳經閣藏書印（朱文）

一八八五年・1.7cm×1.7cm×5.0cm・西泠印社藏

邊款：乙酉十月，倉石。

吳昌碩

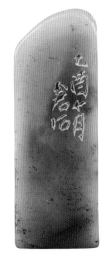

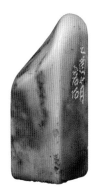

靜江（朱文）

一九二六年・1.6cm×1.6cm×2.6cm・西泠印社藏

邊款一：缶道人刻。

邊款二：丙寅十二月雪窗呵凍作雪庵。

楊質公（白文）

一八九三年・1.1cm×1.1cm×5.4cm・西泠印社藏

邊款：癸巳七月朔為質公刻・吳俊

葵南（朱文）

一八八八年・1.5cm×2.7cm×2.5cm・西泠印社藏

邊款：戊子三月，葵南屬，倉石刻。

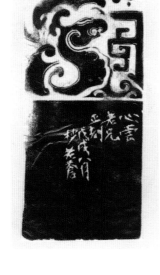

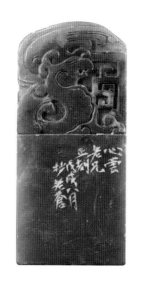

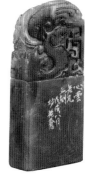

吳昌碩

邊款：心雲老兄正刻・戊戌八月杪・老蒼。

一八九八年・3.5cm×1.5cm×7.1cm・西泠印社藏

陶心雲（白文）

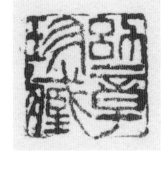

幼章珍藏（朱文）

年代不詳・2.0cm×2.0cm×5.9cm・西泠印社藏

邊款：幼章屬，苦鐵刻。

吳昌碩

爰公（白文）

年代不詳・1.1cm×1.1cm×6.5cm・西泠印社藏

邊款：昌碩。

竺（朱文）

年代不詳・0.8cm×0.8cm×5.3cm・西泠印社藏

邊款：老缶刻於滬。

書徵（白文）

一九一三年·1.2cm×1.3cm×6.0cm·西泠印社藏

邊款：苦鐵為書徵三兄，甲寅冬仲，賓苦。

楙（白文）

年代不詳·0.7cm×0.7cm×5.3cm·西泠印社藏

邊款：苦鐵。

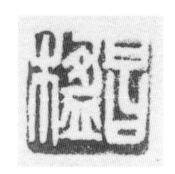

昌碩（白文）

年代不詳・1.1cm×1.1cm×3.8cm・西泠印社藏

邊款：缶刻。

吳昌碩

吳昌碩

西泠印社中人（朱文）

一九一七年・3.4cm×3.4cm×7.9cm・西泠印社藏

邊款：石潛、輔之兩兄屬刻，持贈書徵三兄社友金石家。

丁巳春仲，安吉吳昌碩。

吳昌碩篆而未刻印章（吳氏雍穆堂印）

年代不詳・4.2cm×4.2cm×8.4cm・西泠印社藏

吳昌碩

馬衡（一八八一—一九五五），字叔平，別署鄱廬、凡將齋。浙江鄞縣人。一九四七年被推為西泠印社第二任社長。現代著名金石書畫家、篆刻家、印學家、鑑賞家、考古專家。早年曾任北京大學研究所國學門考古學研究室主任，一九二四年參與清室善後委員會點查故宮物品，故宮博物院成立後任古物館副館長，一九三三年起任故宮博物院院長。抗戰期間，主持故宮博物院西遷文物的維護工作。抗戰勝利後，主持故宮博物院復員與西遷文物東歸南京的工作。建國後任全國文物管理委員會主任。著有《金石學概要》、《中銅器時代戈戟之研究》、《凡將齋印存》等。

馬衡

裴子學長兄撰句屬書即希教正

暇日游近高山卅里艐徧

暇日游近高山卅里殆遍，累年聚習見書萬卷而贏。

馬衡

馬衡

「暇日參年」聯

書法・年代不詳・143cm×28cm×2・西泠印社藏

釋文：暇日游近高山卅里殆遍，累年聚習見書萬卷而贏。

裴子學長兄撰句屬書即希教正。馬衡。

馬衡

鍴廬印稿
一九三二年・21.5cm×15.5cm・西泠印社藏

邊款：印譜

王禔（白文）

一九二七年・1.6cm×1.6cm×4.8 cm・西泠印社藏

邊款：馬衡為福庵先生作，時同客京師，丁卯十月。

馬衡

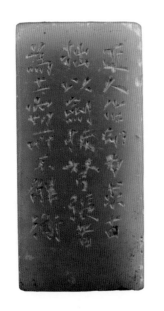

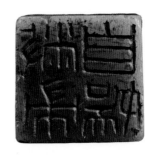

敝帚自娛（白文）

年代不詳．1.3cm×1.4cm×2.7cm．西泠印社藏

邊款：近人作印力求古拙以劍拔弩張者為上，竊所不解，衡。

馬衡

張宗祥

張宗祥（一八八二—一九六五），原名思曾，字閬聲，號冷僧，又署鐵如意館主。浙江海寧人。一九六三年被選為西泠印社第三任社長。著名書法家、版本學家和學者，亦善繪畫，擅長校勘古籍。曾先後擔任京師圖書館主任，浙江教育廳廳長，文瀾閣《四庫全書》保管委員會主任。建國後，任浙江圖書館館長，中國美協浙江分會副主席，浙江省人大代表、浙江省政協常委等職務。校勘古籍有《說郛》、《罪惟錄》、《國榷》等十餘種，手抄古籍八千餘卷，編有《鐵如意館手抄書目錄》等。

君問歸期未有期　巴山夜雨漲

秋池　何當共剪西窗燭　却話

巴山夜雨時

壬寅夏　張宗祥書

張宗祥

李商隱詩《夜雨寄北》

書法・一九六二年・130cm×31cm・西泠印社藏

釋文：君問歸期未有期，巴山夜雨漲秋池。

何當共剪西窗燭，却話巴山夜雨時。

壬寅夏・張宗祥書。

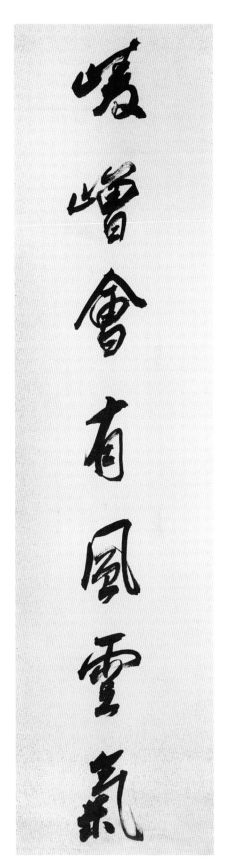

「崚嶒正直」聯

書法・一九六二年・130cm×31cm×2・西泠印社藏

釋文：崚嶒會有風雲氣，正直原因造化工。

壬寅夏，張宗祥書。

張宗祥

風雨送春歸 飛雪迎春到
是懸崖百丈冰 猶有花枝俏
也不爭春只把春來報
花谁壞時她在叢中笑

一九六四年九月

張宗祥書 時年八十三

張宗祥

毛澤東詞《卜算子·詠梅》
書法·一九六四年·106cm×56cm·西泠印社藏
釋文：風雨送春歸，飛雪迎春到。
已是懸崖百丈冰，猶有花枝俏。
俏也不爭春，只把春來報。
待到山花爛漫時，她在叢中笑。
一九六四年九月，張宗祥書，時年八十三。

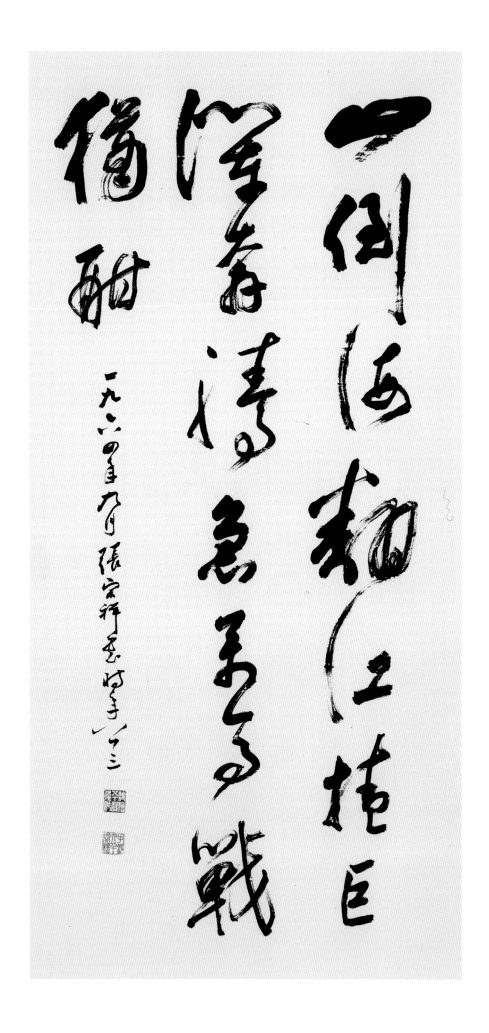

毛澤東詞《十六字令》

書法・一九六四年・136.5cm×67.5cm・西泠印社藏

釋文：山，倒海翻江捲巨瀾。奔騰急，萬馬戰猶酣。

一九六四年九月，張宗祥書，時年八十三。

毛澤東詞《沁園春·雪》

書法·一九六三年·91cm×33cm·西泠印社藏

釋文：《沁園春·雪》。北國風光，千里冰封，萬里雪飄。望長城內外，惟餘莽莽；大河上下，頓失滔滔。山舞銀蛇，原馳蠟象，欲與天公試比高。須晴日，看紅裝素裹，分外妖嬈。江山如此多嬌，引無數英雄競折腰。惜秦皇漢武，略輸文采；唐宗宋祖，稍遜風騷。一代天驕，成吉思汗，只識彎弓射大雕。俱往矣，數風流人物，還看今朝。毛主席詞。一九六三年夏·張宗祥書，時年八十二。

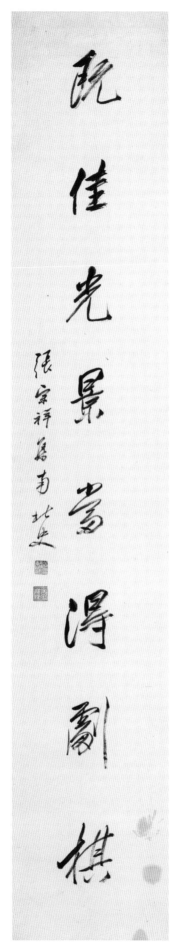
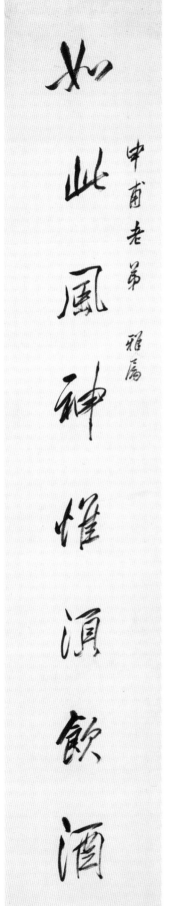

張宗祥

「如此既佳」聯

書法・年代不詳・124cm×23cm×2・西泠印社藏

釋文：如此風神惟須飲酒，既佳光景當得劇棋。

申甫老弟雅屬。張宗祥集南北史。

張宗祥草書倪鴻寶詩　潘天壽山水

一九五五年・19.7cm×52.7cm・西泠印社藏

釋文：不悟黃河面，見山有許容，小徑間跳躍，

五嶽相遇逢，

雲膽落韓愈，煙心悅寧封，封華嶺葉，

定不是癡龍。

乙未夏，書倪鴻寶詩，張宗祥時年

七十四。

土腴處處可桑麻，亦種棠梨與菊花。

三徑荒，人跡少，孤松矮屋老夫家。蘊

黃先生屬，乙未夏壽。

張宗祥

沙孟海（一九〇〇—一九九二），原名文若，號石荒、沙村、蘭沙、僧孚、孟公。浙江鄞縣人，居杭。一九七九年起被選為西泠印社第四任社長。著名學者，書壇泰斗。書法學、古典文學、古文字學、篆刻學、金石學、民俗學、考古學等學問淵博，研究精到，造詣精深。其書法篆隸真行草諸體皆精，沉雄茂密，俊朗多姿，以氣勢磅礴見稱。篆刻不多作，然博綜古今，樸拙而富韻致，公推大家。歷任浙江大學教授，浙江省文物管理委員會常務委員，浙江省博物館歷史部主任，浙江省博物館名譽館長，浙江省政協委員等職。中國書法家協會副主席、浙江省書法家協會主席，著有《浙江新石器時代文物圖錄》、《沙孟海印式》、《沙孟海論書叢稿》、《印學史》、《沙孟海書法集》、《蘭沙館印式》、《中國書法史圖錄》、《近三百年的書學》等，並主編《中國新文藝大系·書法卷》等。

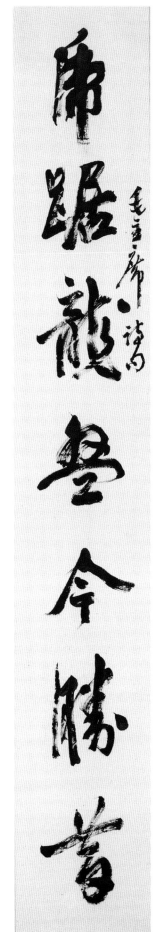

「虎踞天翻」聯

書法・一九六四年・181cm×28.5cm×2・西泠印社藏

釋文：虎踞龍盤今勝昔，天翻地覆慨而慷。

毛主席詩句。一九六四年五月・沙孟海。

吳昌碩詩句

書法・一九七九年・133cm×68cm・西泠印社藏

釋文：料知社酒如泥醉，南北高峰作印看。

缶廬先生詩句。一九七九年社集憶錄，沙孟海。

況周頤《蕙風詞》句

書法·年代不詳·134cm×61cm·西泠印社藏

釋文：月到孤山特地清，玉梅花裏榻芝英。

猩紅泥處晚霞生。兩派定應融浙皖，

群賢先與沴元明。別開芸笈撰劉嬴。

蕙風詞。沙孟海。

沙孟海

楊萬里詩《大司成顏幾聖率同舍招游裴園，泛舟繞孤山賞荷花，晚泊玉壺得十絕句》其一

書法・年代不詳・100cm×35cm・西泠印社藏

釋文：遊盡西湖賞盡蓮，玉壺落日泊樓船。
莫嫌此處荷花少，剩展湖光幾鏡天。
楊誠齋游西湖詩。沙孟海。

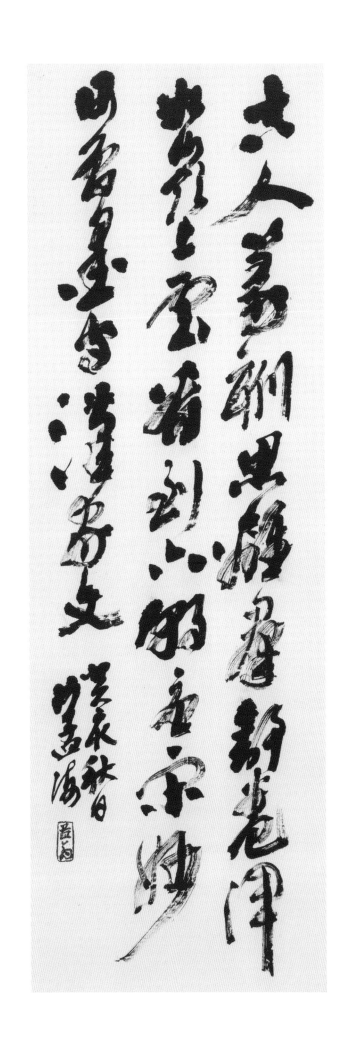

沙孟海

丁敬詩《論印絕句》

書法・一九八三年・100cm×40cm・西泠印社藏

釋文：古人篆刻思離群，舒卷渾如嶺上雲。

看到六朝唐宋妙，何曾墨守漢家文。

癸亥秋日・沙孟海。

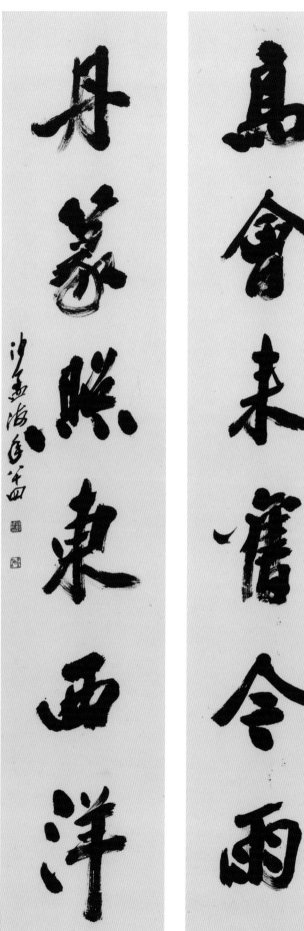

高會來舊今雨

丹篆照東西洋

沙孟海

「高會丹篆」聯

書法・一九八三年・115cm×22cm×2・西泠印社藏

釋文：高會來舊今雨，丹篆照東西洋。

西泠印社八十周年紀念。沙孟海，年八十四。

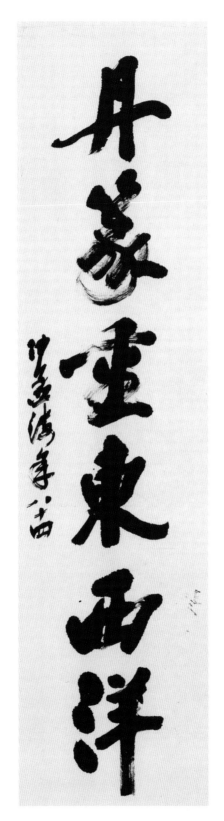
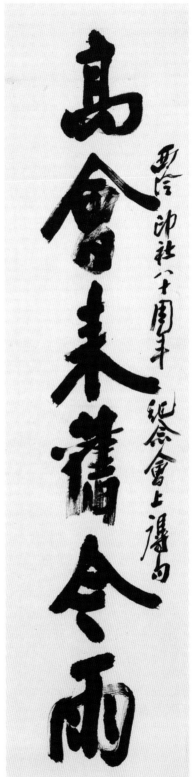

沙孟海

「高會丹篆」聯

書法‧一九八三年‧139cm×35cm×2‧西泠印社藏

釋文：高會來舊今雨，丹篆重東西洋。

西泠印社八十周年紀念會上得句。沙孟海‧年八十四。

印學晚起印學立社更是本世紀之事西泠首出人才多業績彰延譽海内外迄今八十五周年矣一九〇四年

丁輔之王福盦葉品三吳石潛諸先生度地西湖孤山初真社址推先生為社長吳先生碩學絕藝

負一時清望聲氣而逮朋儕日進標榜金石研究印學八字為宗旨春秋社集骨肖砥礪藝聞風氣之

先歷辛出版印說品目繁多闡幽表微珂珋社士林餘姚新出土漢三老忌日碑將流出域外同人醵金贖回

葉龕保藏尤表表焉吳先生既歿馬衡平先生繼任馬先生以總幹事處理日常社務

社員人數據社志福盦先生核定者中國六十九人日本二人此前一階段事業新中國建立凌名流

諸張閲聲競放競艷草菜千作善千作者足以方駕前賢前人未曾措意或雖措意而未遑致力近年閒世新著逐步納入科學技

中央地方威置文物管理機構保拓金石阮有令改組本社成立理事會廣延名流

社員人數據社志福盦先生核定者中國六十九人日本二人此前一階段事業新中國建立凌名流

百花齊放競艷鑑定及有關資料整理或為前人未曾措意或雖措意而未遑致力近年閒世新著逐步納入科學技

海探討實物鑑定及有關資料整理新風尚宣傳普及方面定期編刊西泠藝叢常出版習篆治印東南

佳系統性之軌轍形成印學研究有令改組本社成立理事會廣延名流報紀常出版習篆治印東南一階段日本朝鮮東南

書隨時籌辦作藏品展覽曾一度到日本展出深受歡迎印學導源於中國寖遠暨心作述為斯道縱深發展

亞諸國迎年則歐美人士多涉獵及此東來訪問者本社時有接納國家興盛藝風遠暨潛心作述為斯道縱深發展

新老社員者籍者中國百八十四人日本四人才賢尹多濟濟繪繪各社不同角度潛心作述為立勒碑垂示來葉輔

作出努力瞻望前程操著霞舉孟海嘗言社何敢長孟海抑又等而下之重以老尨頹得底代從諸君子

不稱鄙家錄事足羨一九八八年九月沙孟海撰書篆頷年八十九

之凌充一錄事足羨一九八八年九月沙孟海撰書篆頷年八十九

沙孟海

西泠印社八十五周年碑記

書法・一九八八年・150cm×58cm・西泠印社藏

釋文：西泠印社八十五周年碑記。

印學晚起，印學立社更是本世紀之事。西泠首出，人才多，業績彰，延譽海內外，迄今八十五周年矣。一九〇四年，丁輔之、王福盦、葉品三、吳石潛諸先生度地西湖孤山，初奠社址，推先師安吉吳先生為社長。吳先生碩學絕藝，負一時清望，聲氣所逮，朋儕日進。標「保存金石，研究印學」八字為宗旨，春秋社集，賞奇析疑，砥礪藝業，開風氣之先。歷年出版印譜、印說，品目繁多，闡幽表微，功在士林。餘姚新出土《漢三老忌日碑》將流出域外，同人醵金贖回，築龜保藏，尤表表偉舉。吳先生既歿，馬叔平先生繼任。馬先生遠客京師，韓登安先生以總幹事處理日常社務。社員人數據《社志稿・卷二》所列，經福盦先生核定者，中國六十九人，日本二人，此前一階段事也。新中國建立後，中央、地方咸置文物管理機構，保存金石既有專司。政府重視印學研究，有令改組本社，成立理事會，廣延名流，請張閬聲先生為社長，核撥經費，發展業務。創作實踐方面，繼承優良傳統，發揮個人專長，猛利和平，各有陣地，百花齊放，競豔爭妍，若干作者足以方駕前賢。理論研究方面，諸如鈐印制度、文字審釋、時代考證、篆刻體系、技法探討、實物鑒定及有關資料整理，或為前人未曾措意，或雖措意而未遑致力。近年問世新著，逐步納入科學性、系統性之軌轍，形成印學研究新風尚。宣傳普及方面，定期編刊《西泠藝叢》、《西泠藝報》，經常出版習篆治印圖書，隨時籌辦作品、藏品展覽，曾一度到日本展出，深受彼國歡迎。印學導源於中國，寖假而傳入日本、朝鮮、東南亞諸國，近年則歐美人士亦多涉獵，及此東來訪問者，本社時有接納。國家興強，藝風遠暨亦適然耳。後一階段新老社員著籍者，中國百八十四人，日本四人，才賢英多，濟濟蹌蹌，各在不同角度潛心作述，為斯道縱深發展作出努力。瞻望前程，燦若霞舉。孟海藝能無似，十載尸位，愧無建樹。茲值紀念良辰，群推為文，勒碑垂示來葉，輒不揣鄙陋，取錄犖犖大端著之於篇。吳先生嘗言，社何敢長。孟海抑文等而下之，重以老耄，願得瓜代，從諸君子之後充一錄事足矣。

一九八八年九月，沙孟海撰書篆額，年八十九。

蘇軾詩《六月二十七日望湖樓醉書》

書法・一九八八年・92.5cm×177cm・西泠印社藏

釋文：黑雲翻墨未遮山，白雨跳珠亂入船。

卷地風來忽吹散，望湖樓下水如天。

蘇東坡西湖詩。戊辰重九節，沙孟海，年八十九。

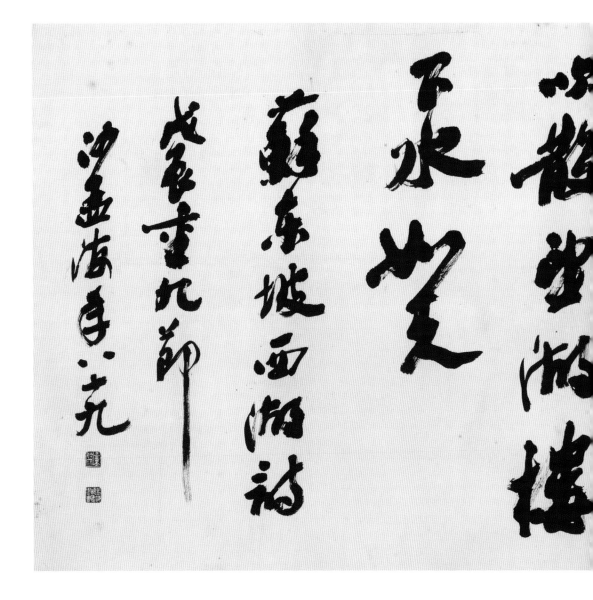

沙孟海

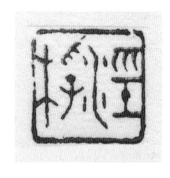

涩柎（朱文）

一九八五年・1.5cm×1.5cm×3.7cm・西泠印社藏

邊款：涩柎尊之屬。乙丑立秋日，文若。

楊瑛私印（白文）

年代不詳・1.5cm×1.5cm×3.7cm・西泠印社藏

邊款：石荒

沙孟海

沙孟海

政治掛帥（白文）

年代不詳·2.6 cm×1.5 cm×9.0cm·西泠印社藏

邊款：中國共產黨成立四十周年，西泠印社同人相約製印譜作紀念，

分句得「政治掛帥」四字。孟海。

沙孟海

實事求是（朱文）

年代不詳・1.6cm×1.6cm×7.3cm・西泠印社藏

邊款：孟海製

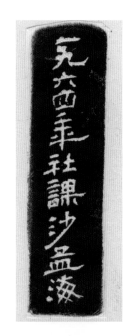

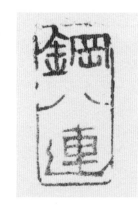

沙孟海

鋼八連（朱文）

一九六四年・2.7cm×1.4cm×5.0cm・西泠印社藏

邊款：一九六四年社課，沙孟海。

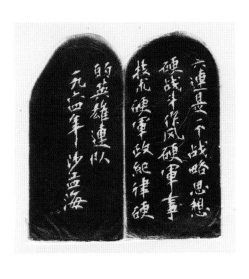

硬骨頭六連 （朱文）

一九六四年．3.2cm×3.2cm×7.0cm．西泠印社藏

邊款：六連是一個戰略思想硬、戰鬥作風硬、軍事技術硬、軍政紀律的英雄連隊。

一九六四年，沙孟海。

沙孟海

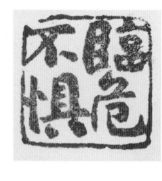

臨危不懼（朱文）

一九六四年·3.2cm×3.2cm×7.0cm·西泠印社藏

邊款：一九六四年社課，沙孟海。

沙孟海

唐山（朱文）

年代不詳・3.7cm×2.2cm×5.2cm・西泠印社藏

邊款一：唐山・一九五四年四月毛澤東同志視察唐山水泥廠。

唐山・毛澤東同志視察唐山水泥廠・一九五六年秋英雄的唐山軍民手抗農救災重建家園。

邊款二：沙孟海先生治印・重今刻款。

沙孟海先生治印・重今刻款。

沙孟海

哈爾濱（白文）

年代不詳·3.0cm×3.0cm·西泠印社藏

邊款一：哈爾濱，一九五〇年二月二十七日毛澤東同志至此視察揮筆書寫

不要沾染官僚主義作風等五幅題詞。

邊款二：沙孟海先生治印，郁重今補款。

趙樸初（一九〇七—二〇〇〇），安徽太湖人。一九八三年起任西泠印社名譽社長，一九九三年起任西泠印社第五任社長。著名學者、詩人、書法家、社會活動家，傑出的愛國宗教領袖。曾任中國書法家協會副主席，第九屆全國政協副主席，中國佛教協會會長等職。趙樸初先生生前十分關心西泠印社建設，多次在京聽取匯報，指導工作。一九九六年，他聞訊《西泠藝叢》即將復刊，寄來五千元人民幣資助。一九九七年為籌建中國印學博物館，他上書國家有關部門建議給予扶持，並為中國印學博物館題寫館名。

篆刻有道、非易，博學始能精一藝

清華雄渾見詩心，奇正陰陽通畫意

印人結社重西泠，七十五年觀復興

承嶽止八家法，境界方開千載新

西泠印社成立七十五周年志慶　趙樸初

趙樸初

自作詩《贈西泠印社》

書法・一九七八年・39cm×20.5cm・西泠印社藏

釋文：篆刻有道道非易，博學始能精一藝。
清華雄渾見詩心，奇正陰陽通畫意。
印人結社重西泠，七十五年觀復興。
傳承嶽止八家法，境界方開千載新。
西泠印社成立七十五周年志慶。趙樸初。

永遠進擊

魯迅語錄奉

西泠印社

一九七七年 趙樸初

趙樸初

永遠進擊
書法・一九七七年・68cm×34cm・西泠印社藏
釋文：永遠進擊。
魯迅語錄奉西泠印社。
一九七七年，趙樸初。

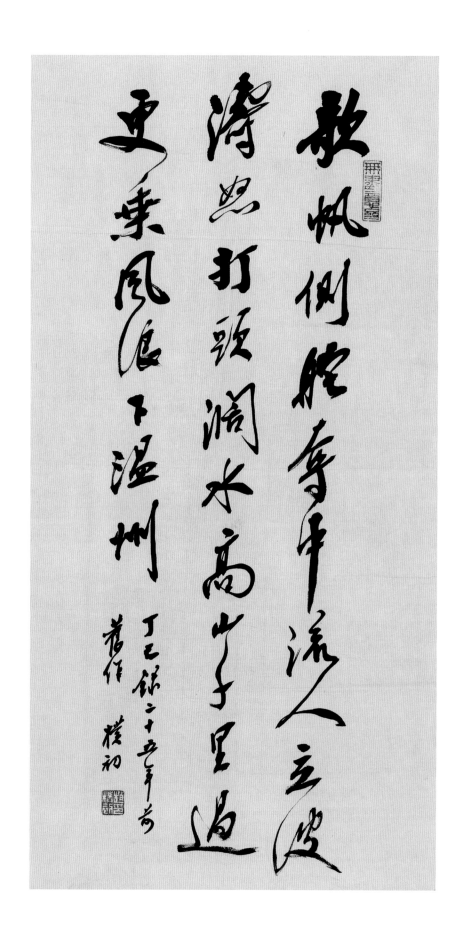

自作詩《過甌江》

書法・一九七七年・68cm×34cm・西泠印社藏

釋文：歌帆側舵奪中流，人立波濤怒打頭。
闊水高山千里過，更乘風浪下溫州。
丁巳錄二十五年前舊作。樸初。

以文會友以友輔仁

趙樸初

以文會友以友輔仁

書法·年代不詳·67cm×33cm·西泠印社藏

釋文：以文會友，以友輔仁。樸初。

自作詩《賀西泠印社建社九十周年》

書法·一九九三年·33.5cm×67cm·西泠印社藏

釋文：長我三歲西泠社，我未及見諸長者。

每到孤山意愴然，不思缶翁思秋白。

秋白不為浙皖拘，心觀無常行菩薩。

邁古騰今思不群，游刃恢恢念天下。

應知印人有異才，當因其小觀其大。

風流儒雅有傳人，九十年來印學興。

畢竟丁吳功業在，護持文藝重西泠。

西泠印社創立九十周年獻詞。趙樸初。

瞿秋白嘗為其表兄刻印滿匣，余曾見之，篆刻雄健而美秀，抗日戰爭中盡失。

秋白自云：無常的社會觀，菩薩行的人生觀，引導我走向革命大道。

其大。風流儒雅有傳人,九十
年來印學興。畢竟丁吳功
業在,護持文藝重西泠。

西泠印社創立九十周年獻詞

趙樸初

瞿秋白曾為其表兄刻印滿匣,余曾見之,篆刻雄
健兩美秀。抗日戰爭中盡失。社白自立:每常的社會
觀,菩薩行的人生觀,引導我走向革命大道。

孤山德不孤
九十五年燈傳踵接斯文未墜結集

趙樸初敬撰賀並書

百千萬里風舉雲騰石鼓堪歌喜憑
印學心相印

西泠印社創立九十五周年志慶

趙樸初

「百千九十」聯
書法・一九九八年・177cm×41.5cm×2・西泠印社藏
釋文：百千萬里風舉雲騰石鼓堪歌喜憑印學心相印，
九十五年燈傳踵接斯文未墜結集孤山德不孤。
西泠印社創立九十五周年志慶。
趙樸初敬撰賀並書。

啟功

啟功（一九一二—二○○五），姓愛新覺羅，字元白，滿族，居北京。二○○二年十月起擔任西泠印社第六任社長。早年受業於著名史學家陳垣，長期從事中國美術史、中國文學史、中國歷代散文、歷代詩選和唐宋詞的教學與研究，並對紅學、佛學等亦有精深研究。他的書法、繪畫、舊體詩詞亦享譽國內外，有詩、書、畫「三絕」之稱。他還是著名的文物鑒賞家和鑒定專家。曾任中央文史研究館館長，國家文物鑒定委員會主任委員，中國書法家協會名譽主席等。著有《古代字體論稿》、《漢語現象論叢》、《論書劄記》、《說八股》等。

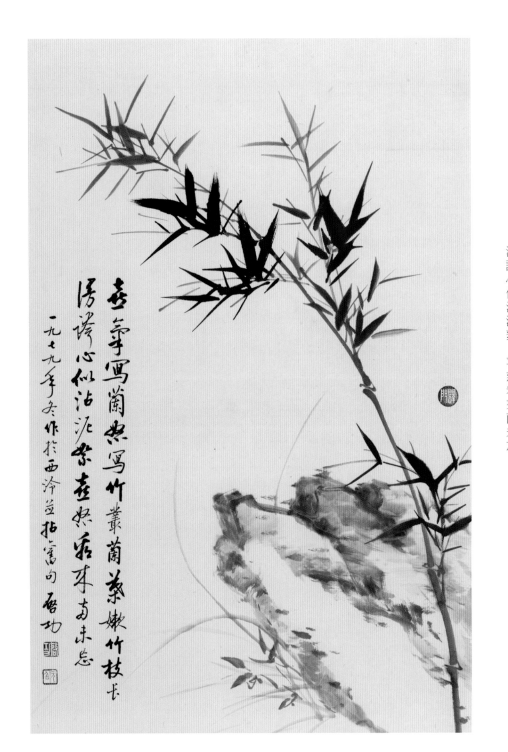

竹石圖

中國畫·一九七九年·69cm×45cm·西泠印社藏

釋文：喜氣寫蘭怒寫竹，叢蘭葉嫩竹枝長。

漫誇心似沾泥絮，喜怒看來兩未忘。

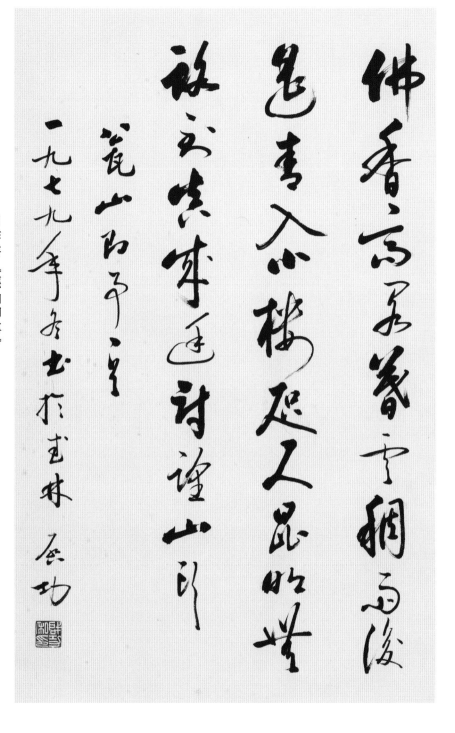

自作詩《甕山即事》

書法・一九七九年・68cm×43cm・西泠印社藏

釋文：佛香高閣暮雲稠，雨後遙青入小樓。

咫尺昆明無路到，真成廷尉望山頭。

甕山即事一首。一九七九年冬書於武林，啟功。

未成小隐聊中隐，可得长闲胜暂闲

百缘尽矣君莫更，安住故山此好湖山

一九七九年冬日初访西泠，书东坡旧句以志欣希　启功

啟功

蘇軾詩《六月二十七日望湖樓醉書》其五
書法·一九七九年·134cm×68cm·西泠印社藏
釋文：未成小隱聊中隱，可得長閑勝暫閑。
我本無家更安往，故鄉無此好湖山。
一九七九年冬日初訪西泠，書東坡舊句以志欣希。啟功。

黑雲翻墨未遮山 白雨跳珠
亂入船 捲地風來忽吹散 望
湖樓下水如天 錄西泠印社書
東坡絕唱一九七九年冬 啓功

蘇軾詩《六月二十七日望湖樓醉書》其一

書法・一九七九年・136cm×68cm・西泠印社藏

釋文：黑雲翻墨未遮山，白雨跳珠亂入船。

捲地風來忽吹散，望湖樓下水如天。

謁西泠印社，書東坡絕唱。

一九七九年冬，啓功。

啓功

斗酒雷顛醉未休梅花一
曲見風流路人但唱黃梅
子愧煞山陰賀鬼頭

論詞舊句 方回詞以小梅花為最勝 啟功

啟功

自作詩《論詞絕句》一首
書法・年代不詳・125cm×61cm・西泠印社藏
釋文：斗酒雷顛醉未休，梅花一曲見風流。
路人但唱黃梅子，愧煞山陰賀鬼頭。
論詞舊句，方回詞以小梅花為最勝。啟功。

自作詩《題畫蒲桃》

書法・年代不詳・137cm×35cm・西泠印社藏

釋文：密葉張青蓋，枯藤綴紫霞。

夢中溫日觀，仍著破袈裟。

題畫蒲桃。啟功。

啟功

姜夔詩《湖上寓居雜詠》

書法・一九八三年・120cm×90cm・西泠印社藏

釋文：荷葉披披一浦涼，青蘆奕奕夜吟商。

平生最識江湖味，聽得秋聲憶故鄉。

西泠印社補壁。一九八三年秋，啟功。

啟功

啟功

萬綠西泠
金石維馨
八袠有五
竹壽松青

西泠印社
成立八十五
周年紀念
一九八八年冬
啟功敬頌
時年七十又六

西泠印社成立八十五周年題句
書法・一九八八年・68cm×44cm・西泠印社藏
釋文：萬綠西泠，金石維馨，八袠有五，竹壽松青。
西泠印社成立八十五周年紀念。一九八八年冬，啟功敬頌，時年七十又六。

一一五

賀西泠印社建社九十周年紀念畫冊題字

書法・一九九三年・15.5cm×69cm・西泠印社藏

釋文：紀念西泠印社建社九十周年慶典紀念畫冊。

一九九三年十月，啟功敬題。

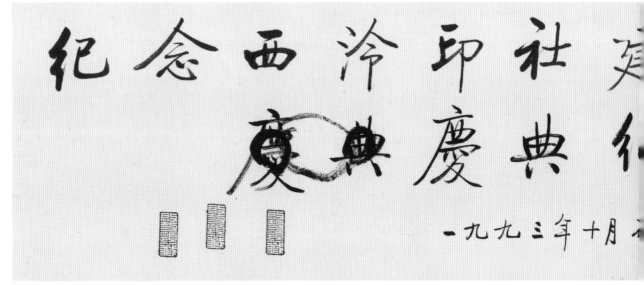

启功

纪念西泠印社建

庆典庆典行

一九九三年十月

西泠結社憶前修　石好金佳九十周　無盡湖山人共壽　錢塘江水證長流

西泠印社建社九十周年　啟功敬頌

自作詩《賀西泠印社建社九十周年》

書法‧一九九三年‧136.5cm×67cm‧西泠印社藏

釋文：西泠結社憶前修，石好金佳九十周。

無盡湖山人共壽，錢塘江水證長流。

西泠印社建社九十周年，啟功敬頌。

饒宗頤

饒宗頤（一九一七年生），廣東潮州人，目前定居香港。當代國際漢學界公認的學界泰斗、一代宗師。二〇一一年十二月起擔任西泠印社第七任社長。學貫中西，著作等身，通曉多種語言，在傳統文史研究和歷史學、考古學、人類學、近東文明以及藝術、文獻等多個學科領域均有精深研究。除治學之外，精通琴、詩、書、畫，具有深厚的藝術修養，擅畫山水、人物，書法植根於金石文字，行草書融入明末諸家豪縱韻趣，篆隸兼採冬心、完白之長，自成一格。歷任香港大學、法國巴黎高等研究院、美國耶魯大學、日本京都大學、香港中文大學教授和法國遠東學院院士等職。香港中文大學中文系榮休講座教授。曾獲法國、香港特區頒發的多重獎項。著有《楚辭地理考》、《長沙出土戰國楚簡初釋》、《法藏敦煌書苑精華》、《選堂集林‧史林》等數十部書籍。

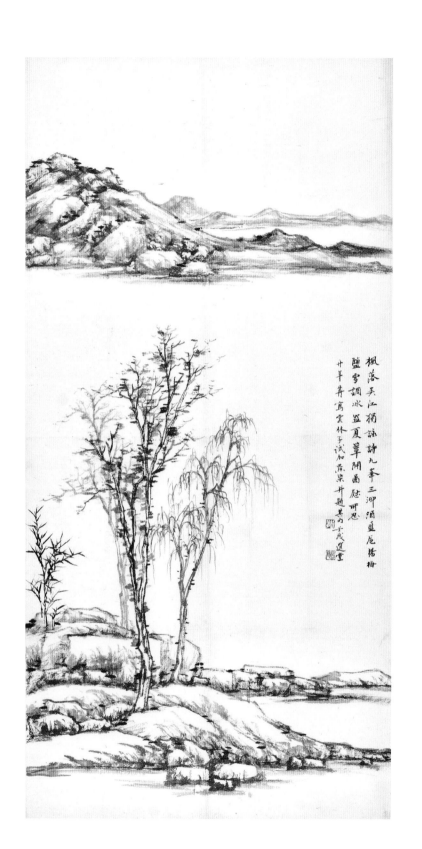

楓落吳江

中國畫・水墨紙本・一九六〇年代・120cm×60cm

釋文：楓落吳江獨詠詩，九峰三泖酒盈巵。楊梅鹽雪調冰盌，夏簟開圖慰所思。

廿年前寫雲林子，試加點染，并題其句。壬戌，選堂。

饒宗頤

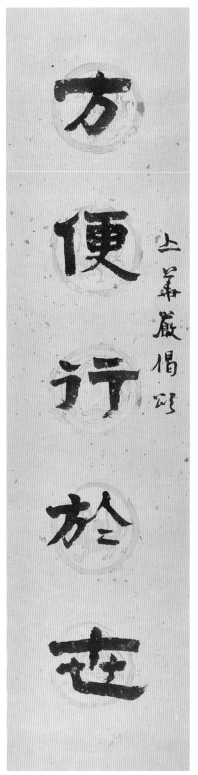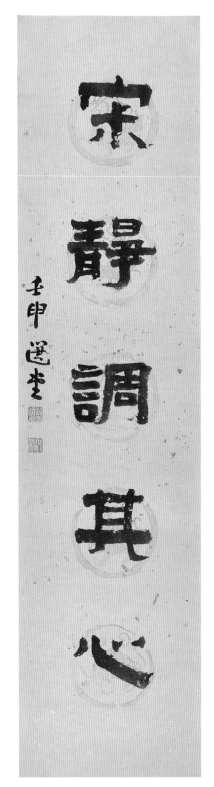

饒宗頤

書華嚴經偈五言聯

書法・水墨紙本・一九九二年・130cm×33cm×2

釋文：方便行於世

寂靜調其心

集華嚴偈頌。

壬申・選堂。

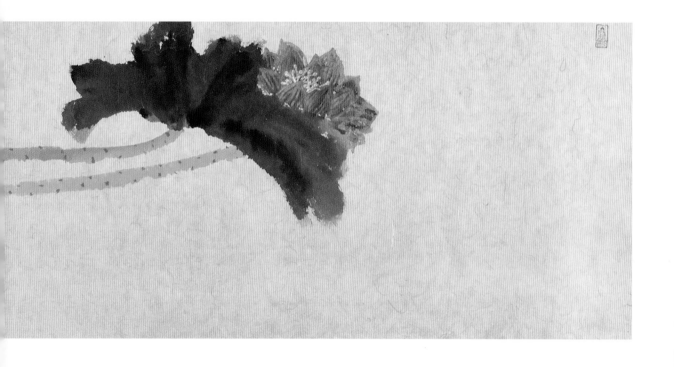

饒宗頤

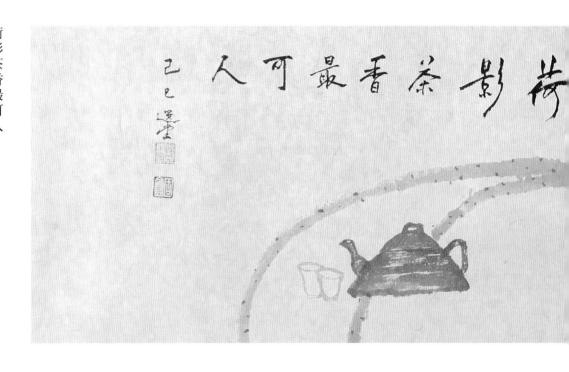

饒宗頤

荷影茶香最可人

中國畫・設色紙本・一九八九年・40cm×160cm

釋文：荷影茶香最可人。己巳，選堂。

著錄：《饒荷盛放》（英文版）頁一八二—一八三

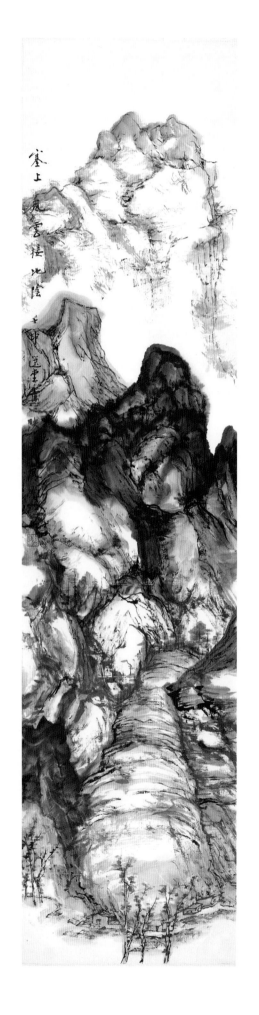

饒宗頤

塞上風雲接地陰

中國畫・設色紙本・一九九二年・138cm×34cm

釋文：：塞上風雲接地陰。壬申，選堂寫陝北風光。

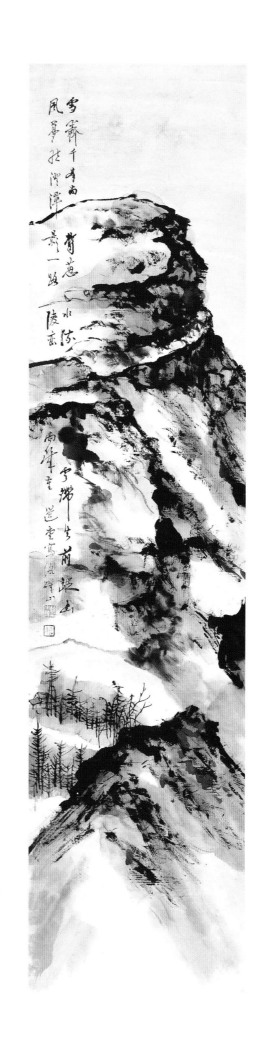

饒宗頤

洛磯山雪意

中國畫・設色紙本・一九九七年・138cm×34cm

釋文：雪霽千峰尚青蔥，水流雲滯去前蹤。
幽風夢絕澄潭影，一路陵巒高幾重。選堂寫洛磯山。

著錄：《雲衢聚雅》頁一六

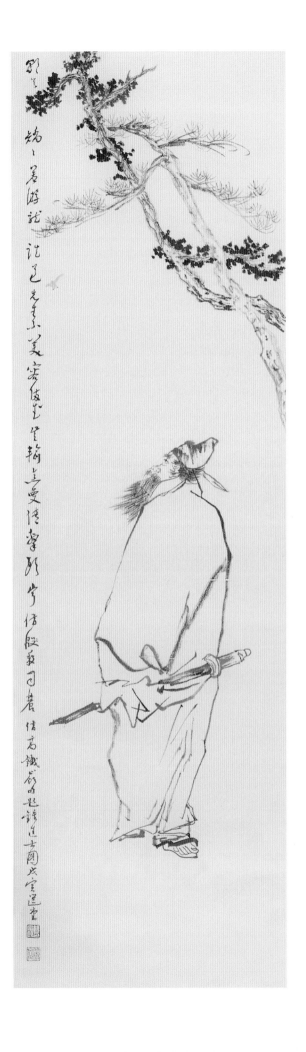

朱筆鍾馗

中國畫・硃墨絹本・一九九八年・152cm×46cm

釋文：朝天矯矯若游龍，誰道先生不美容？備武豈輸焦曼倩，擊頭寧借段司農。借高鐵嶺句題鍾進士圖。戊寅，選堂。

著錄：《饒宗頤藝術創作匯集I》頁一七二

精進蓮華

金繪敦煌神牛
中國畫・設色紙本・一九九〇年代・35cm×37cm
釋文：精進。選堂。

饒宗頤

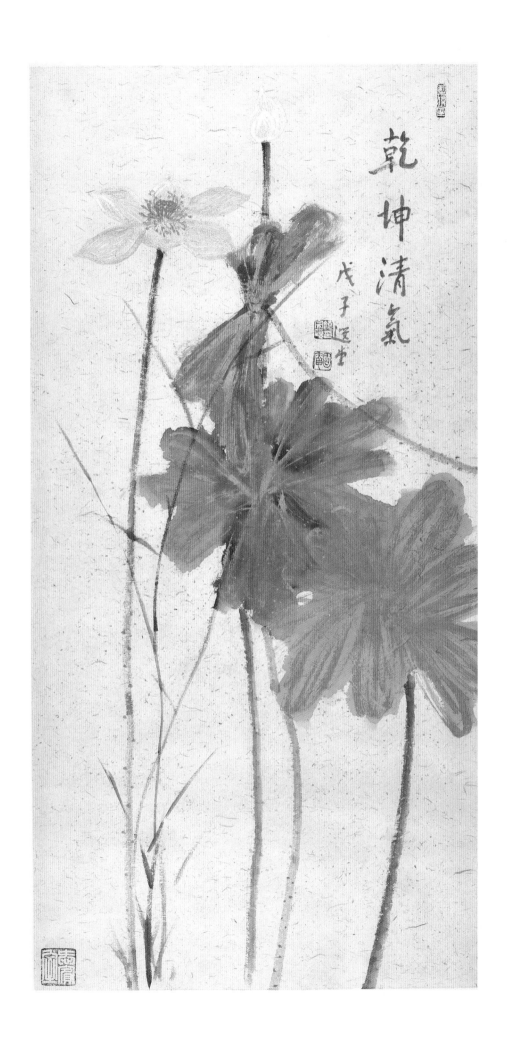

乾坤清氣

戊子選堂

乾坤清氣
中國畫・設色紙本・二〇〇八年・138cm×68cm
釋文：乾坤清氣。戊子，選堂。

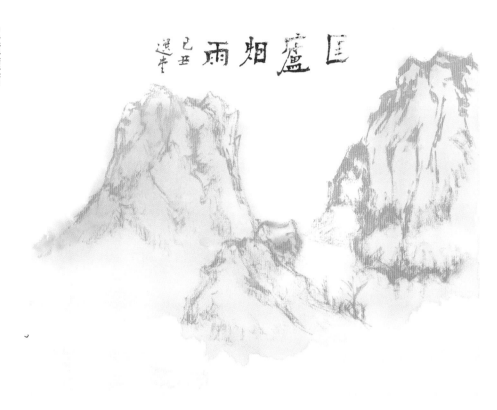

匡廬煙雨

中國畫・設色畫布・二〇〇九年・50cm×60cm

釋文：匡廬煙雨。己丑，選堂。

著錄：《饒宗頤藝術經典VII》頁八〇一八一

饒宗頤

吉祥天降

書法．水墨紙本．二〇〇八年．34cm×138cm

釋文：吉祥天降。以竹筆書契文「吉祥天降」。戊子，選堂。

著錄：《饒宗頤書道創作匯集I》頁四七

以竹華土奠文吉祥天降
戊子選堂

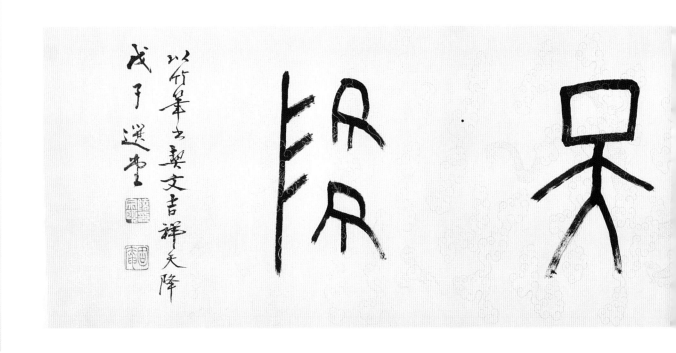

敦煌簡體二言大聯

書法・水墨紙本・二〇一〇年・232cm×52cm×2・集古齋藏

釋文：長樂

延年

蒼龍庚寅獻歲發春，

集流沙墜簡。九十四叟選堂懸肘書之。

著錄：莫高餘馥　頁一五〇

書道匯集　頁一五四

永嘉藝情　頁一一二—一一三

書畫大系　頁一五六

通會意境　頁八七

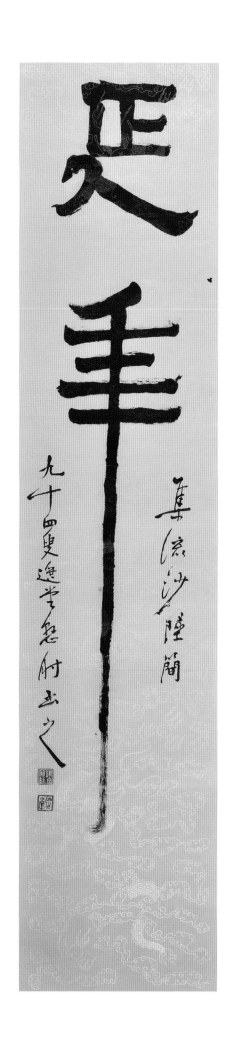

饒宗頤

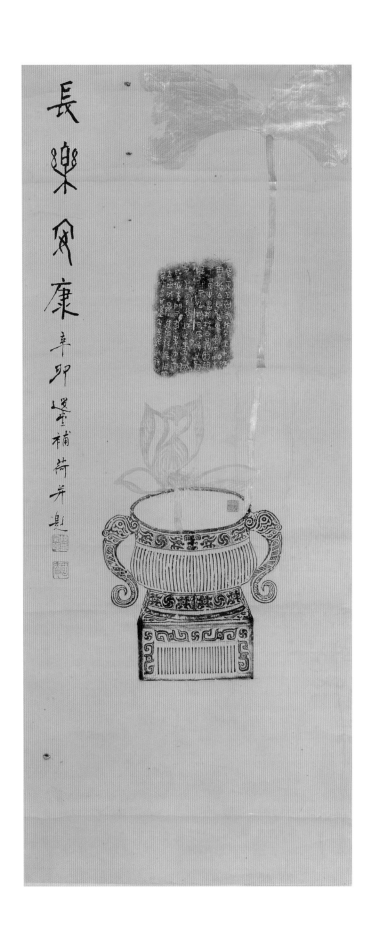

金石荷樣長樂安康

中國畫・設色紙本・二〇一一年・132cm×55cm

釋文：：長樂安康。辛卯・選堂補荷并題。

著錄：：《饒荷盛放》（日文版）頁一二七

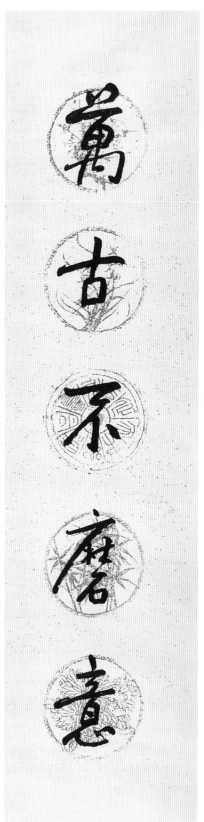

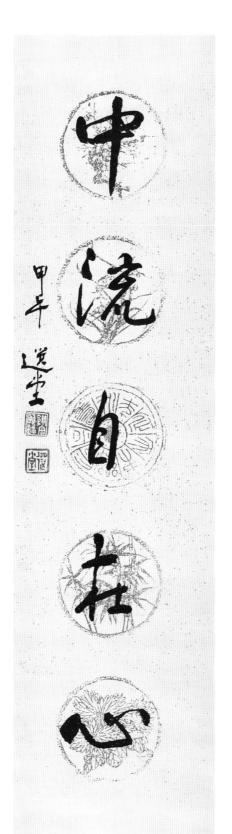

饒宗頤

行書五言聯
書法・水墨紙本・二〇一四年・138cm×34cm×2
釋文：萬古不磨意
　　　中流自在心
　　　甲午・選堂。

一三五

饒宗頤

藕花香雨卷

中國畫・設色紙本・二〇一一／二〇一二年・35cm×201cm＋35cm×138cm・集古齋藏

釋文：藕花香雨。壬辰，選堂自題。

一葉舟輕，雙槳鴻驚。水天清影湛波平。魚翻藻鑑，鷺點煙汀。

過沙溪急，霜溪冷，月溪明。東坡居士行香子詞。青龍辛卯中秋，九十六叟選堂金書縱筆於梨俱室。

雨後湖風過柳塘，暗香吹遍月生涼，只今墨瀋淋漓處，想見亭亭水一方。壬辰，選堂。

著錄：

《通會境界》頁二六—二七

《饒宗頤書道創作匯集XII》頁四六八—四七一

一三四

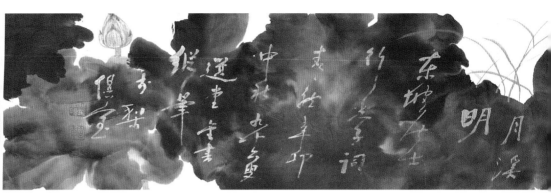

饒宗頤

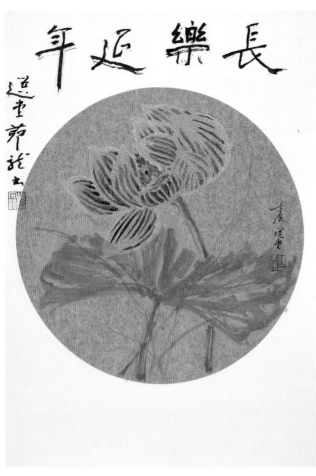

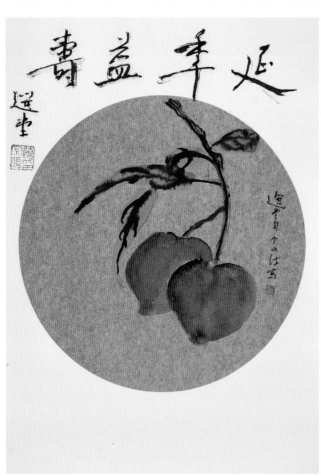

茅龍吉語花果四幅

中國畫・設色金咭・二〇一二年・50cm×35cm×4

釋文：一・長樂延年。選堂茆龍書。

　　　　　壬辰，選堂。

　　　二・安康吉祥。選堂。

　　　　　壬辰，選堂縱筆。

　　　三・延年益壽。選堂。

　　　　　選堂用个山法寫。

　　　四・宜富當貴。選堂茆龍書

　　　　　龍年，選堂。

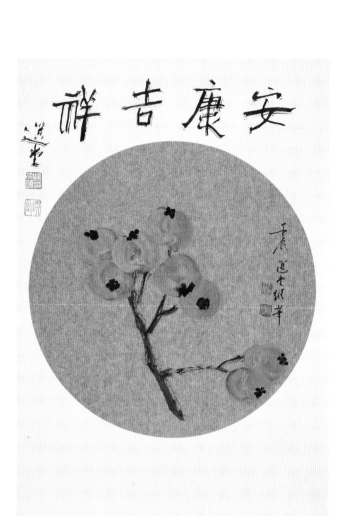

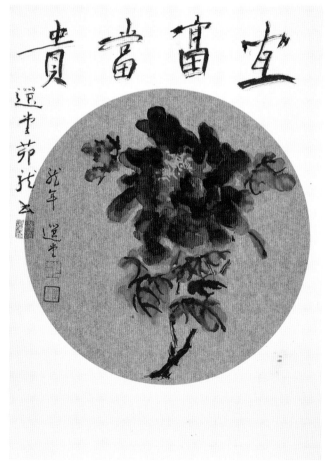

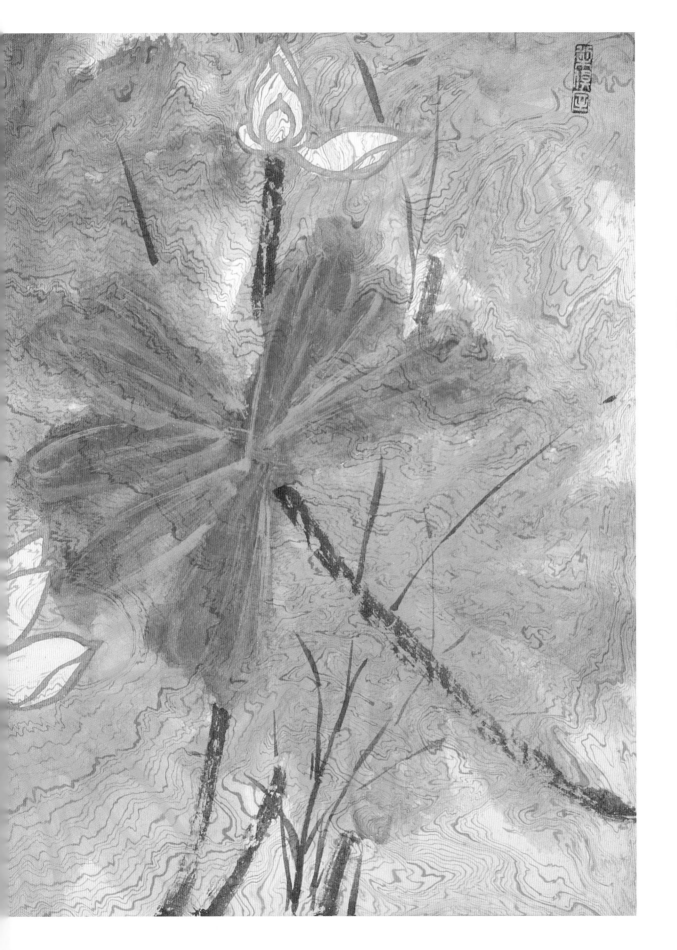

饒宗頤

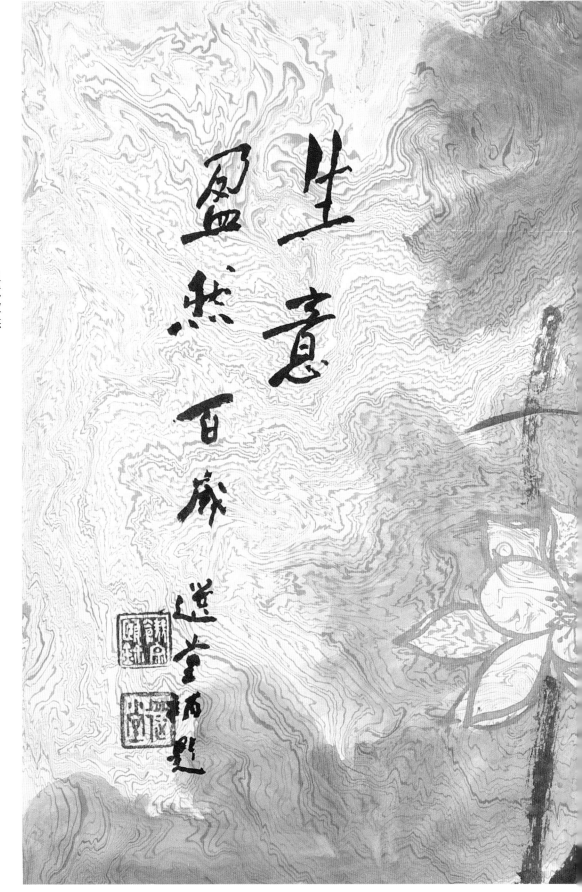

饒宗頤

生意盈然

中國畫・設色紙本・二〇一六年・63.5cm×94cm

釋文：生意盈然。百歲選堂。

「西泠印社創社四君子暨歷任社長書畫篆刻作品展」即將開幕，這不僅會成為一場轟動香港的精品展覽，相信也會成為一項可以記入香港展覽史冊的文化盛事。為什麼這麼說呢？

首先，這是西泠印社自光緒三十年創社以來，第一次以官方名義在香港舉辦展覽，緣份遲來，不可不記；其次，今年恰逢香港回歸祖國二十周年大慶，早在一九九七年，為迎接香港回歸，西泠印社百名社員創作「迎香港回歸百印圖」。後來雖一直在深圳、珠海、杭州、溫州等地展出，卻始終遺憾未能來到香港，今日之展不僅得償當年夙願，更成為獻給香港回歸二十周年大慶的一份文化厚禮；而尤其難得的是：此次展覽恰逢西泠印社的現任社長、當代國學大師饒宗頤先生一百周歲華誕，饒公的親臨主禮將造就中國當代文化史上一位享譽世界的百歲大師為一家享譽百年的「天下第一名社」剪綵的藝壇傳奇，可謂雙百輝映，千古佳話！

趙東曉

如今算來，策劃並促成這個具有特殊意義的展覽，已經有一年半的時間了。展覽的最早倡議者是聯合出版集團的董事長兼總裁文宏武先生，當年正是他在率團訪問西泠印社時產生的想法，直接造就了這次展覽的誕生；在香港方面，民政事務局副局長許曉暉女士在策展的階段就為我們提出許多好的建議和幫助，使展覽的籌備更加完善；而浙江省委、省政府和西泠印社管委會等的大力支持，更是為各項策展工作的順利進行保駕護航。我們要特別感謝西泠印社管委會的何平先生、申儉女士、鄧京女士的大力支持，他們高超的專業素養和認真負責的工作態度令人欽佩；我們更要感謝饒宗頤學術館的館長李焯芬教授和副館長鄧偉雄先生，特別是李館長為我們本書的出版親筆作序，不吝鼓勵；我們還要感謝中國文化院的吳建芳女士，太平保險（香港）有限公司的李清華先生、董兵先生、林偉民先生和張潔亮先生，正是他們出於對中國傳統文化及香港的熱愛，在策展過程中為我們分憂解難、無私幫助，使展覽得以及時舉行；當然，我們最應該感謝的還是當代國學泰斗饒宗頤先生，他不僅一口答應出席是次展覽，更為我們親筆題下了「播芳六合」的書名，這是他希望我們能以此為契機，將中國傳統文化中的精華傳播得更廣闊、更久遠！

最後，感謝在策展過程中一切幫助過我們的各界朋友們；感謝西泠印社理事梁章凱先生提議我們將西泠創社四君子也納入到這次展覽中；感謝集古齋的施養耀、朱一琳、湯澤謙等同事在展覽推進過程中的付出和努力；感謝中華書局（香港）有限公司的黎耀強、霍明志、胡晨歌、劉漢舉等同事為本書出版所做的辛勤努力。

中華書局（香港）有限公司董事總經理

集古齋董事總經理兼總編輯

趙東曉

跋

播芳六合

西泠印社

創社四君子暨歷任社長書畫篆刻作品集

責任編輯　黎耀強
裝幀設計　霍明志
排　　版　霍明志
印　　務　劉漢舉

出版
中華書局（香港）有限公司
香港北角英皇道 499 號北角工業大廈一樓 B
電話：（852）2137 2338　傳真：（852）2713 8202
電子郵件：info@chunghwabook.com.hk
網址：http://www.chunghwabook.com.hk

發行
香港聯合書刊物流有限公司
香港新界大埔汀麗路 36 號
中華商務印刷大廈 3 字樓
電話：（852）2150 2100　傳真：（852）2407 3062
電子郵件：info@suplogistics.com.hk

印刷
美雅印刷製本有限公司
香港觀塘榮業街 6 號海濱工業大廈 4 樓 A 室

版次
2017 年 4 月初版
©2017 中華書局（香港）有限公司

規格
大 16 開（286mm×210mm）

ISBN
978-988-8463-42-8

播芳六合

百歲選堂